体会微尘众的百态千姿

田英章 田雪松硬笔楷书字帖

红楼梦诗词·怀古长思

田英章 主编

田雪松 编著

长江出版传媒

湖北美术出版社

目录

前言

　　《红楼梦》是举世公认的中国古典小说巅峰之作，被列为中国四大古典名著之首。对这常读常新的经典文本，唯有逐字逐句地精读，才能细细体会曹雪芹的原意和全书的精妙所在。原著中涉及的大量诗、词、曲、辞、赋、歌谣、联额、灯谜、酒令等，皆"按头制帽"，诗如其人，且暗含许多深意，或预示人物命运，或为情节伏笔，或透露出人物的性格气质，可谓是解读全书不可缺少的钥匙。这套"红楼梦诗词系列"即由此而来。

　　本套图书是由当代著名硬笔书法家田英章、田雪松硬笔楷书书写红楼梦诗词的练习字帖，全套共6册，主要为爱好文学的习字群体而出版。每册字帖对疑难词句进行了细致的解读和释义，力图使读者在练字的同时，对经典文学名著能有更准确、深刻的理解。同时，本书引入清代雕版红楼梦插图，图版线条流畅娟秀，人物清丽婉约，布景精雅唯美，每图一诗，诗、书、画三种艺术形式相得益彰，以期为读者带来美好而丰实的习字体验。

通靈寶玉

絳珠仙草

赤壁怀古·其一

赤壁沉埋水不流，
徒留名姓载空舟。
喧阗一炬悲风冷，
无限英魂在内游。

交趾怀古·其二

铜铸金镛振纪纲，
声传海外播戎羌。
马援自是功劳大，
铁笛无烦说子房。

赤壁怀古 · 其一

赤壁沉埋水不流，

徒留名姓载空舟。

喧阗一炬悲风冷，

无限英魂在内游。

交趾怀古 · 其二

铜铸金镛振纪纲，

声传海外播戎羌。

马援自是功劳大，

铁笛无烦说子房。

赤壁沉埋水不流，

徒留名姓载空舟。

喧阗一炬悲风冷，

无限英魂在内游。

铜铸金镛振纪纲，

声传海外播戎羌。

马援自是功劳大，

铁笛无烦说子房。

赤壁沉埋水不流，
徒留名姓载空舟。
喧阗一炬悲风冷，
无限英魂在内游。

铜铸金镛振纪纲，
声传海外播戎羌，
马援自是功劳大，
铁笛无烦说子房。

赤壁沉埋水不流，
徒留名姓载空舟。
喧阗一炬悲风冷，
无限英魂在内游。

铜铸金镛振纪纲，
声传海外播戎羌，
马援自是功劳大，
铁笛无烦说子房。

钟山怀古·其三

名利何曾伴汝身，
无端被诏出凡尘。
牵连大抵难休绝，
莫怨他人嘲笑频。

淮阴怀古·其四

壮士须防恶犬欺，
三齐位定盖棺时。
寄言世俗休轻鄙，
一饭之恩死也知。

钟山怀古·其三

名利何曾伴汝身，

无端被诏出凡尘。

牵连大抵难休绝，

莫怨他人嘲笑频。

淮阴怀古·其四

壮士须防恶犬欺，

三齐位定盖棺时。

寄言世俗休轻鄙，

一饭之恩死也知。

名利何曾伴汝身，

无端被诏出凡尘。

牵连大抵难休绝，

莫怨他人嘲笑频。

壮士须防恶犬欺，

三齐位定盖棺时。

寄言世俗休轻鄙，

一饭之恩死也知。

名利何曾伴汝身，
无端被诏出凡尘。
牵连大抵难休绝，
莫怨他人嘲笑频。

壮士须防恶犬欺，
三齐位定盖棺时。
寄言世俗休轻死，
一饭之恩鄙知也。

名利何曾伴汝身，
无端被诏出凡尘。
牵连大抵难休绝，
莫怨他人嘲笑频。

壮士须防恶犬欺，
三齐位定盖棺时。
寄言世俗休轻死，
一饭之恩鄙知也。

隋堤：隋炀帝（杨广）大业元年（605）三月，调河南诸郡男女开挖济渠，自长安直通江都（今江苏扬州）。
　　　河渠两岸堤上种植杨柳，谓隋堤。
桃叶渡：今南京秦淮河与青溪合流处。桃叶，晋代王献之的侍妾，王献之曾在此渡与她分别，作《桃叶歌》
　　　　相赠。故后人称此渡为桃叶渡。
梁栋：指代大臣。
小照：画像。
空悬：徒然地挂着。

广陵怀古·其五

蝉噪鸦栖转眼过，
隋堤风景近如何。
只缘占得风流号，
惹得纷纷口舌多。

桃叶渡怀古·其六

衰草闲花映浅池，
桃枝桃叶总分离。
六朝梁栋多如许，
小照空悬壁上题。

广陵怀古 · 其五

蝉噪鸦栖转眼过，

隋堤风景近如何。

只缘占得风流号，

惹得纷纷口舌多。

桃叶渡怀古 · 其六

衰草闲花映浅池，

桃枝桃叶总分离。

六朝梁栋多如许，

小照空悬壁上题。

蝉噪鸦栖转眼过，

隋堤风景近如何。

只缘占得风流号，

惹得纷纷口舌多。

衰草闲花映浅池，

桃枝桃叶总分离。

六朝梁栋多如许，

小照空悬壁上题。

蝉噪鸦栖转眼过，

蝉噪鸦栖转眼过，隋堤风景近如何。只缘占得风流号，惹得纷纷口舌多。

衰草闲花映浅池，桃枝桃叶总分离。六朝梁栋多如许，小照空悬壁上题。

蝉噪鸦栖转眼过，隋堤风景近如何。只缘占得风流号，惹得纷纷口舌多。

衰草闲花映浅池，桃枝桃叶总分离。六朝梁栋多如许，小照空悬壁上题。

青冢怀古·其七

黑水茫茫咽不流，
冰弦拨尽曲中愁。
汉家制度诚堪叹，
樗栎应惭万古羞。

马嵬怀古·其八

寂寞脂痕渍汗光，
温柔一旦付东洋。
只因遗得风流迹，
此日衣衾尚有香。

青冢怀古·其七

黑水茫茫咽不流，
冰弦拨尽曲中愁。
汉家制度诚堪叹，
樗栎应惭万古羞。

马嵬怀古·其八

寂寞脂痕渍汗光，
温柔一旦付东洋。
只因遗得风流迹，
此日衣衾尚有香。

黑水茫茫咽不流，

冰弦拨尽曲中愁。

汉家制度诚堪叹，

樗栎应惭万古羞。

寂寞脂痕渍汗光，

温柔一旦付东洋。

只因遗得风流迹，

此日衣衾尚有香。

黑水茫茫咽不流，
冰弦拨尽曲中愁。
汉家制度诚万古，
樗栎应惭万古羞。

寂寞脂痕渍汗光，
温柔一旦付东洋。
只因遗得风流迹，
此日衣衾尚有香。

黑水茫茫咽不流，
冰弦拨尽曲中愁。
汉家制度诚万古，
樗栎应惭万古羞。

寂寞脂痕渍汗光，
温柔一旦付东洋。
只因遗得风流迹，
此日衣衾尚有香。

蒲东寺怀古·其九

小红骨贱最身轻，
私掖偷携强撮成。
虽被夫人时吊起，
已经勾引彼同行。

梅花观怀古·其十

不在梅边在柳边，
个中谁拾画婵娟。
团圆莫忆春香到，
一别西风又一年。

蒲东寺怀古·其九

小红骨贱最身轻，

私掖偷携强撮成。

虽被夫人时吊起，

已经勾引彼同行。

梅花观怀古·其十

不在梅边在柳边，

个中谁拾画婵娟。

团圆莫忆春香到，

一别西风又一年。

小红骨贱最身轻，

私掖偷携强撮成。

虽被夫人时吊起，

已经勾引彼同行。

不在梅边在柳边，

个中谁拾画婵娟。

团圆莫忆春香到，

一别西风又一年。

小红骨贱最身轻，
私掖偷携人撮成。
虽被夫强时吊起，
己经勾引彼同行。

不在梅边在柳边，
个中谁拾画婵娟。
团圆莫忆春香到，
一别西风又一年。

小红骨贱最身轻，
私掖偷携人撮成。
虽被夫强时吊起，
己经勾引彼同行。

不在梅边在柳边，
个中谁拾画婵娟。
团圆莫忆春香到，
一别西风又一年。

深闺有奇女

深闺有奇女，绝世空珠翠。
情痴苦泪多，未惜颜憔悴。
哀哉千秋魂，薄命无二致。
嗟彼桑间人，好丑非其类。

五美吟·西施

一代倾城逐浪花，
吴宫空自忆儿家。
效颦莫笑东村女，
头白溪边尚浣纱。

深闺有奇女

深闺有奇女，绝世空珠翠。
情痴苦泪多，未惜颜憔悴。
哀哉千秋魂，薄命无二致。
嗟彼桑间人，好丑非其类。

五美吟·西施

一代倾城逐浪花，
吴宫空自忆儿家。
效颦莫笑东村女，
头白溪边尚浣纱。

深闺有奇女，绝世空珠翠。

情痴苦泪多，未惜颜憔悴。

哀哉千秋魂，薄命无二致。

嗟彼桑间人，好丑非其类。

一代倾城逐浪花，

吴宫空自忆儿家。

效颦莫笑东村女，

头白溪边尚浣纱。

深闺有奇女，绝世空珠翠。
情痴苦泪多，未惜颜憔悴。
哀哉千秋间，薄命无二致。
嗟彼桑间人，好丑非其类。

一代倾城逐浪花，
吴宫空自忆儿家。
效颦莫笑东村女，
头白溪边尚浣纱。

深闺有奇女，绝世空珠翠。
情痴苦泪多，未惜颜憔悴。
哀哉千秋间，薄命无二致。
嗟彼桑间人，好丑非其类。

一代倾城逐浪花，
吴宫空自忆儿家。
效颦莫笑东村女，
头白溪边尚浣纱。

五美吟·虞姬

肠断乌骓夜啸风，
虞兮幽恨对重瞳。
黥彭甘受他年醢，
饮剑何如楚帐中。

五美吟·明妃

绝艳惊人出汉宫，
红颜命薄古今同。
君王纵使轻颜色，
予夺权何畀画工？

五美吟·虞姬

肠断乌骓夜啸风，

虞兮幽恨对重瞳。

黥彭甘受他年醢，

饮剑何如楚帐中。

五美吟·明妃

绝艳惊人出汉宫，

红颜命薄古今同。

君王纵使轻颜色，

予夺权何畀画工？

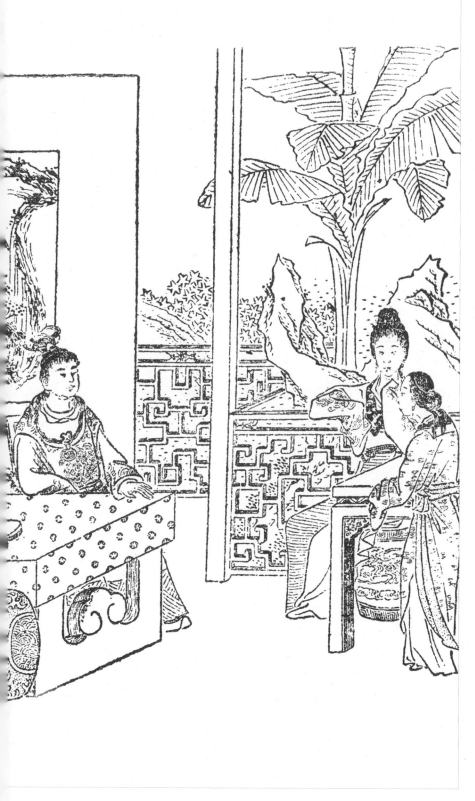

肠断乌骓夜啸风，

虞兮幽恨对重瞳。

黥彭甘受他年醢，

饮剑何如楚帐中。

绝艳惊人出汉宫，

红颜命薄古今同。

君王纵使轻颜色，

予夺权何畀画工？

肠断乌骓夜啸风，
虞兮幽恨对重瞳。
黥彭甘受他年醢，
饮剑何如楚帐中。

绝艳惊人出汉宫，
红颜命薄古今同。
君王纵使轻颜色，
予夺权何畀画工？

肠断乌骓夜啸风，
虞兮幽恨对重瞳。
黥彭甘受他年醢，
饮剑何如楚帐中。

绝艳惊人出汉宫，
红颜命薄古今同。
君王纵使轻颜色，
予夺权何畀画工？

绿珠：晋代石崇的侍妾。
娇娆：美丽的女子。指绿珠。
红拂：隋末大臣杨素家中的婢女，本姓张，因侍奉杨素时手持红拂而得名。
具眼：具有识别事物的眼力。
尸居余气：指人将死，而形同尸体。
羁縻：束缚。

五美吟·绿珠

瓦砾明珠一例抛，
何曾石尉重娇娆。
都缘顽福前生造，
更有同归慰寂寥。

五美吟·红拂

长揖雄谈态自殊，
美人具眼识穷途。
尸居余气杨公幕，
岂得羁縻女丈夫。

五美吟 · 绿珠

瓦砾明珠一例抛，

何曾石尉重娇娆。

都缘顽福前生造，

更有同归慰寂寥。

五美吟 · 红拂

长揖雄谈态自殊，

美人具眼识穷途。

尸居余气杨公幕，

岂得羁縻女丈夫。

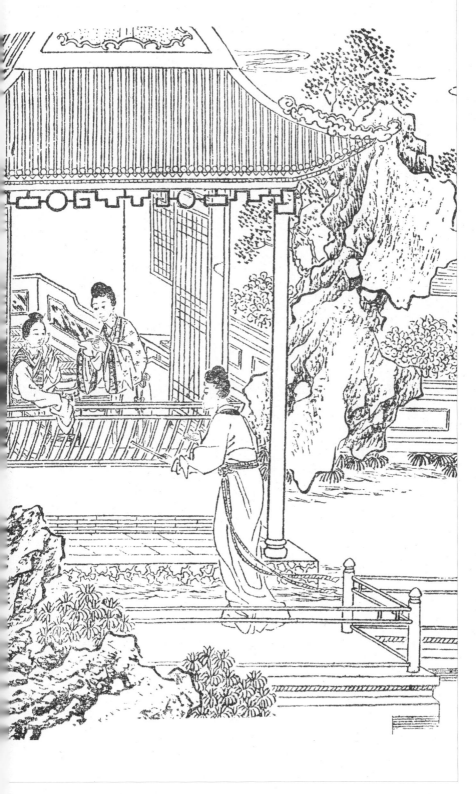

瓦砾明珠一例抛，

何曾石尉重娇娆。

都缘顽福前生造，

更有同归慰寂寥。

长揖雄谈态自殊，

美人具眼识穷途。

尸居余气杨公幕，

岂得羁縻女丈夫。

瓦砾明珠一例抛，何曾石尉重娇娆。
都缘顽福前生造，更有同归慰寂寥。

长揖雄谈态自殊，美人具眼识穷途。
尸居余气杨公幕，岂得羁縻女丈夫。

瓦砾明珠一例抛，何曾石尉重娇娆。
都缘顽福前生造，更有同归慰寂寥。

长揖雄谈态自殊，美人具眼识穷途。
尸居余气杨公幕，岂得羁縻女丈夫。

姽婳：形容女子美好贞静。

青州：府名，在山东，治所在益都（益都县）。

红粉：女子的化妆品，代指女子。红，胭脂；粉，白粉。

意未休：心中愤恨不休。

讵能：怎么能。

姽婳词三首·其一

姽婳将军林四娘，

玉为肌骨铁为肠，

捐躯自报恒王后，

此日青州土亦香。

姽婳词三首·其二

红粉不知愁，将军意未休。

掩啼离绣幕，抱恨出青州。

自谓酬王德，讵能复寇仇？

谁题忠义墓，千古独风流。

姽婳词三首·其一

姽婳将军林四娘，

玉为肌骨铁为肠，

捐躯自报恒王后，

此日青州土亦香。

姽婳词三首·其二

红粉不知愁，将军意未休。

掩啼离绣幕，抱恨出青州。

自谓酬王德，讵能复寇仇？

谁题忠义墓，千古独风流。

姽婳将军林四娘，

玉为肌骨铁为肠，

捐躯自报恒王后，

此日青州土亦香。

红粉不知愁，将军意未休。

掩啼离绣幕，抱恨出青州。

自谓酬王德，讵能复寇仇？

谁题忠义墓，千古独风流。

娩婳将军林四娘，
玉为肌骨铁为肠。
捐躯自报恒王后，
此日青州土亦香。

红粉不知愁，将军意未休。
掩啼离绣幕，抱恨出青州。
自谓酬王德，讵能复寇仇？
谁题忠义墓，千古独风流。

娩婳将军林四娘，
玉为肌骨铁为肠。
捐躯自报恒王后，
此日青州土亦香。

红粉不知愁，将军意未休。
掩啼离绣幕，抱恨出青州。
自谓酬王德，讵能复寇仇？
谁题忠义墓，千古独风流。

娧媚词三首·其三

恒王好武兼好色，遂教美女习骑射。
秾歌艳舞不成欢，列阵挽戈为自得。
眼前不见尘沙起，将军俏影红灯里。
叱咤时闻口舌香，霜矛雪剑娇难举。

娧媚词三首 · 其三

恒 王 好 武 兼 好 色，

遂 教 美 女 习 骑 射。

秾 歌 艳 舞 不 成 欢，

列 阵 挽 戈 为 自 得。

眼 前 不 见 尘 沙 起，

将 军 俏 影 红 灯 里。

叱 咤 时 闻 口 舌 香，

霜 矛 雪 剑 娇 难 举。

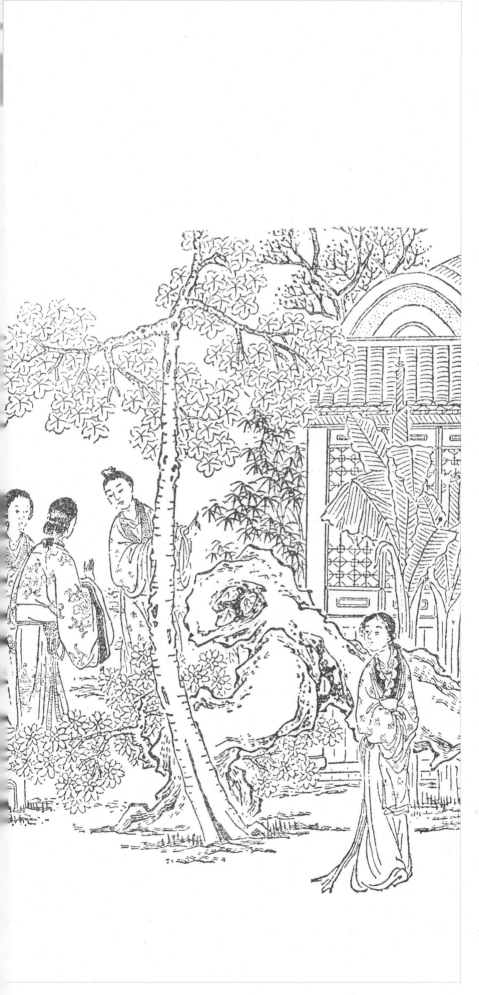

恒王好武兼好色，

遂教美女习骑射。

秾歌艳舞不成欢，

列阵挽戈为自得。

眼前不见尘沙起，

将军俏影红灯里。

叱咤时闻口舌香，

霜矛雪剑娇难举。

恒王好武兼好色，
遂教美女习骑射。
秾歌艳舞不成欢，
列阵挽戈为自得。
眼前不见尘沙起，
将军俏影红灯里。
叱咤时闻口舌香，
霜矛雪剑娇难举。

恒王好武兼好色，
遂教美女习骑射。
秾歌艳舞不成欢，
列阵挽戈为自得。
眼前不见尘沙起，
将军俏影红灯里。
叱咤时闻口舌香，
霜矛雪剑娇难举。

丁香结子芙蓉绦，不系明珠系宝刀。
战罢夜阑心力怯，脂痕粉渍污鲛绡。
明年流寇走山东，强吞虎豹势如蜂。
王率天兵思剿灭，一战再战不成功。
腥风吹折陇头麦，日照旌旗虎帐空。

丁 香 结 子 芙 蓉 绦 ，

不 系 明 珠 系 宝 刀 。

战 罢 夜 阑 心 力 怯 ，

脂 痕 粉 渍 污 鲛 绡 。

明 年 流 寇 走 山 东 ，

强 吞 虎 豹 势 如 蜂 。

王 率 天 兵 思 剿 灭 ，

一 战 再 战 不 成 功 。

腥 风 吹 折 陇 头 麦 ，

日 照 旌 旗 虎 帐 空 。

丁香结子芙蓉绦，

不系明珠系宝刀。

战罢夜阑心力怯，

脂痕粉渍污鲛绡。

明年流寇走山东，

强吞虎豹势如蜂。

王率天兵思剿灭，

一战再战不成功。

腥风吹折陇头麦，

日照旌旗虎帐空。

丁香结子芙蓉绦,
不系明珠系宝刀。
战罢夜阑心力怯,
脂痕粉渍污鲛绡。
明年流寇走山东,
强吞虎豹势如蜂。
王率天兵思剿灭,
一战再战不成功。
腥风吹折陇头麦,
日照旌旗虎帐空。

丁香结子芙蓉绦,
不系明珠系宝刀。
战罢夜阑心力怯,
脂痕粉渍污鲛绡。
明年流寇走山东,
强吞虎豹势如蜂。
王率天兵思剿灭,
一战再战不成功。
腥风吹折陇头麦,
日照旌旗虎帐空。

不期：想不到。
明：昭明。
得意人：指林四娘。
数谁行：要算哪一个。

青山寂寂水潺潺，正是恒王战死时。
雨淋白骨血染草，月冷黄沙鬼守尸。
纷纷将士只保身，青州眼见皆灰尘，
不期忠义明闺阁，愤起恒王得意人。
恒王得意数谁行，姽婳将军林四娘，

青山寂寂水潺潺，
正是恒王战死时。
雨淋白骨血染草，
月冷黄沙鬼守尸。
纷纷将士只保身，
青州眼见皆灰尘，
不期忠义明闺阁，
愤起恒王得意人。
恒王得意数谁行，
姽婳将军林四娘，

青山寂寂水澌澌，

正是恒王战死时。

雨淋白骨血染草，

月冷黄沙鬼守尸。

纷纷将士只保身，

青州眼见皆灰尘，

不期忠义明闺阁，

愤起恒王得意人。

恒王得意数谁行，

姽婳将军林四娘，

青山寂寂水澌澌，正是恒王战死时。
雨淋白骨血染草，月冷黄沙鬼守尸。
纷纷将士只保身，青州眼见皆灰尘，
不期忠义明闺阁，愤起恒王得意人。
恒王得意数谁行，姽婳将军林四娘，

青山寂寂水澌澌，正是恒王战死时。
雨淋白骨血染草，月冷黄沙鬼守尸。
纷纷将士只保身，青州眼见皆灰尘，
不期忠义明闺阁，愤起恒王得意人。
恒王得意数谁行，姽婳将军林四娘，

号令秦姬驱赵女，艳李秾桃临战场。
绣鞍有泪春愁重，铁甲无声夜气凉。
胜负自然难预定，誓盟生死报前王。
贼势猖獗不可敌，柳折花残实可伤，
魂依城郭家乡近，马践胭脂骨髓香。

号令秦姬驱赵女，
艳李秾桃临战场。
绣鞍有泪春愁重，
铁甲无声夜气凉。
胜负自然难预定，
誓盟生死报前王。
贼势猖獗不可敌，
柳折花残实可伤，
魂依城郭家乡近，
马践胭脂骨髓香。

号令秦姬驱赵女，

艳李秾桃临战场。

绣鞍有泪春愁重，

铁甲无声夜气凉。

胜负自然难预定，

誓盟生死报前王。

贼势猖獗不可敌，

柳折花残实可伤，

魂依城郭家乡近，

马践胭脂骨髓香。

号令秦姬驱赵女，
艳李秾桃临战场。
绣鞍有泪春愁重，
铁甲无声夜气凉，
胜负自然难预定，
誓盟生死报前王。
贼势猖獗不可敌，
柳折花残实可伤，
魂依城郭家乡近，
马践胭脂骨髓香。

号令秦姬驱赵女，
艳李秾桃临战场。
绣鞍有泪春愁重，
铁甲无声夜气凉，
胜负自然难预定，
誓盟生死报前王。
贼势猖獗不可敌，
柳折花残实可伤，
魂依城郭家乡近，
马践胭脂骨髓香。

星驰：指使者赶路如流星飞驰。
恨：恼怒、怨恨。
傍徨：指（感慨）留在心中，不肯散去。

星驰时报入京师，谁家儿女不伤悲！
天子惊慌恨失守，此时文武皆垂首。
何事文武立朝纲，不及闺中林四娘！
我为四娘长太息，歌成余意尚傍徨。

星驰时报入京师，
谁家儿女不伤悲！
天子惊慌恨失守，
此时文武皆垂首。
何事文武立朝纲，
不及闺中林四娘！
我为四娘长太息，
歌成余意尚傍徨。

星驰时报入京师，

谁家儿女不伤悲！

天子惊慌恨失守，

此时文武皆垂首。

何事文武立朝纲，

不及闺中林四娘！

我为四娘长太息，

歌成余意尚傍徨。

星驰时报入京师，
谁家儿女不伤悲，
天子惊慌恨失守，
此时文武皆垂首。
何事文武立朝纲，
不及闺中林四娘，
我为四娘长太息，
歌成余意尚傍徨。

星驰时报入京师，
谁家儿女不伤悲，
天子惊慌恨失守，
此时文武皆垂首。
何事文武立朝纲，
不及闺中林四娘，
我为四娘长太息，
歌成余意尚傍徨。

桃花行

桃花帘外东风软，桃花帘内晨妆懒。
帘外桃花帘内人，人与桃花隔不远。
东风有意揭帘栊，花欲窥人帘不卷。
桃花帘外开仍旧，帘中人比桃花瘦。
花解怜人花也愁，隔帘消息风吹透。

桃花行

桃花帘外东风软，

桃花帘内晨妆懒。

帘外桃花帘内人，

人与桃花隔不远。

东风有意揭帘栊，

花欲窥人帘不卷。

桃花帘外开仍旧，

帘中人比桃花瘦。

花解怜人花也愁，

隔帘消息风吹透。

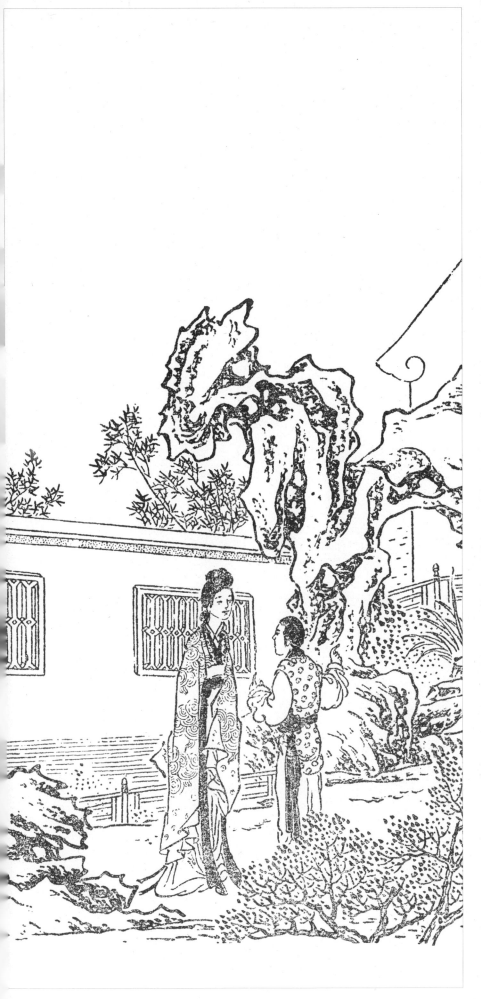

桃花帘外东风软，

桃花帘内晨妆懒。

帘外桃花帘内人，

人与桃花隔不远。

东风有意揭帘栊，

花欲窥人帘不卷。

桃花帘外开仍旧，

帘中人比桃花瘦。

花解怜人花也愁，

隔帘消息风吹透。

桃花帘外东风软，
桃花帘内晨妆懒。
帘外桃花帘内人，
人与桃花隔不远。
东风有意揭帘栊，
花欲窥人帘不卷。
桃花帘外开仍旧，
帘中人比桃花瘦。
花解怜人花也愁，
隔帘消息风吹透。

桃花帘外东风软，
桃花帘内晨妆懒。
帘外桃花帘内人，
人与桃花隔不远。
东风有意揭帘栊，
花欲窥人帘不卷。
桃花帘外开仍旧，
帘中人比桃花瘦。
花解怜人花也愁，
隔帘消息风吹透。

风透湘帘花满庭，庭前春色倍伤情。
闲苔院落门空掩，斜日栏杆人自凭。
凭栏人向东风泣，茜裙偷傍桃花立。
桃花桃叶乱纷纷，花绽新红叶凝碧。
雾裹烟封一万株，烘楼照壁红模糊。
天机烧破鸳鸯锦，春酣欲醒移珊枕。

风透湘帘花满庭，

庭前春色倍伤情。

闲苔院落门空掩，

斜日栏杆人自凭。

凭栏人向东风泣，

茜裙偷傍桃花立。

桃花桃叶乱纷纷，

花绽新红叶凝碧。

雾裹烟封一万株，

烘楼照壁红模糊。

天机烧破鸳鸯锦，

春酣欲醒移珊枕。

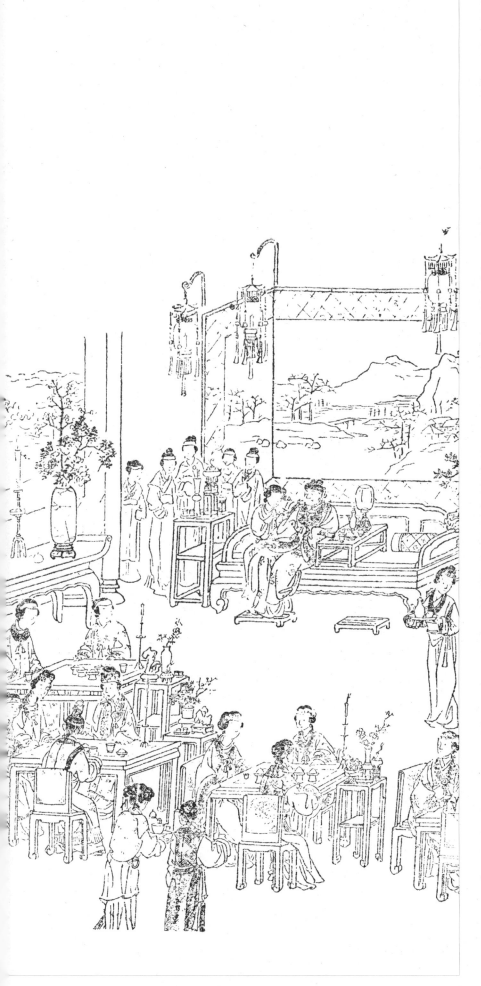

风透湘帘花满庭，

庭前春色倍伤情。

闲苔院落门空掩，

斜日栏杆人自凭。

凭栏人向东风泣，

茜裙偷傍桃花立。

桃花桃叶乱纷纷，

花绽新红叶凝碧。

雾裹烟封一万株，

烘楼照壁红模糊。

天机烧破鸳鸯锦，

春酣欲醒移珊枕。

风 透 湘 帘 花 满 庭，
庭 前 春 色 倍 伤 情。
闲 苔 院 落 门 空 掩，
斜 日 栏 杆 人 自 凭。
凭 栏 人 向 东 风 泣，
茜 裙 偷 傍 桃 花 立。
桃 花 桃 叶 乱 纷 纷，
花 绽 新 红 叶 凝 碧。
雾 裹 烟 封 一 万 株，
烘 楼 照 壁 红 模 糊。
天 机 烧 破 鸳 鸯 锦，
春 酣 欲 醒 移 珊 枕。

侍女金盆进水来，香泉影蘸胭脂冷。
胭脂鲜艳何相类，花之颜色人之泪；
若将人泪比桃花，泪自长流花自媚。
泪眼观花泪易干，泪干春尽花憔悴。
憔悴花遮憔悴人，花飞人倦易黄昏。
一声杜宇春归尽，寂寞帘栊空月痕！

侍女金盆进水来，
香泉影蘸胭脂冷。
胭脂鲜艳何相类，
花之颜色人之泪；
若将人泪比桃花，
泪自长流花自媚。
泪眼观花泪易干，
泪干春尽花憔悴。
憔悴花遮憔悴人，
花飞人倦易黄昏。
一声杜宇春归尽，
寂寞帘栊空月痕！

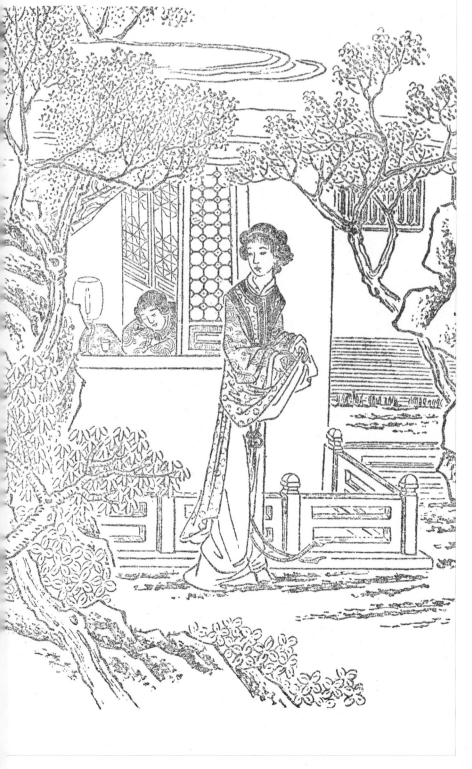

侍女金盆进水来，

香泉影蘸胭脂冷。

胭脂鲜艳何相类，

花之颜色人之泪；

若将人泪比桃花，

泪自长流花自媚。

泪眼观花泪易干，

泪干春尽花憔悴。

憔悴花遮憔悴人；

花飞人倦易黄昏。

一声杜宇春归尽，

寂寞帘栊空月痕！

侍女金盆进水来，香泉蘸影鲜颜冷。
胭脂鲜艳何相类，花之颜色人之泪。
若将人泪比桃花，泪自长流花自媚。
泪眼观花泪易干，泪干春尽花憔悴。
憔悴花遮憔悴人，花飞人倦易黄昏。
一声杜宇春归尽，寂寞帘栊空月痕。

绣绒残吐：借女子唾出的绣绒线头，言柳絮因残而离。
香雾：比喻飞絮营造的一种朦胧景象。
拈：用手指头拿东西。

柳絮词·如梦令

岂是绣绒残吐，卷起半帘香雾，纤手自拈来，
空使鹃啼燕妒。且住，且住！莫使春光别去。

柳絮词·如梦令
岂是绣绒残吐，
卷起半帘香雾，
纤手自拈来，
空使鹃啼燕妒。
且住，且住！
莫使春光别去。

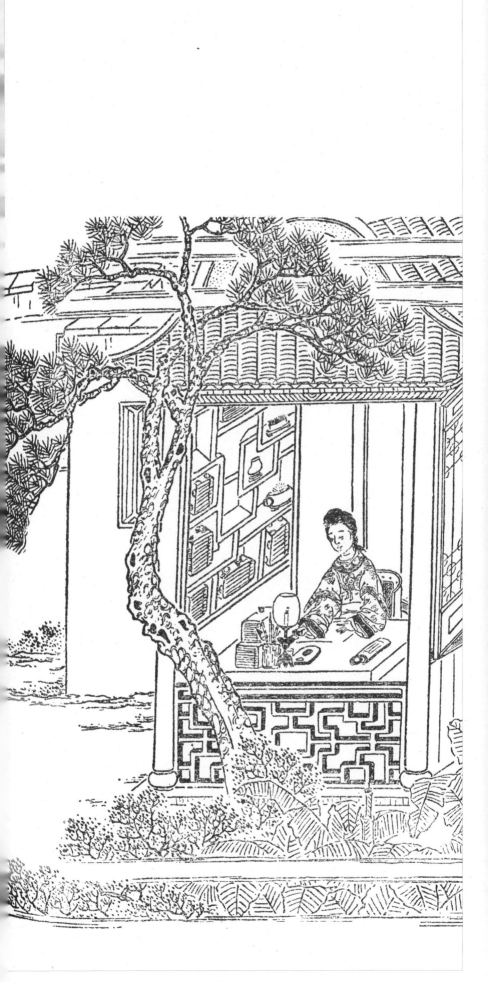

岂是绣绒残吐，

卷起半帘香雾，

纤手自拈来，

空使鹃啼燕妒。

且住，且住！

莫使春光别去。

岂是绣绒残吐
卷起半帘香雾，
纤手自拈来炉。
空使鹃啼燕妒。
且住，且住，
莫使春光别去。

岂是绣绒残吐
卷起半帘香雾，
纤手自拈来炉。
空使鹃啼燕妒。
且住，且住，
莫使春光别去。

岂是绣绒残吐
卷起半帘香雾，
纤手自拈来炉。
空使鹃啼燕妒。
且住，且住，
莫使春光别去。

柳絮词·西江月

汉苑零星有限，隋堤点缀无穷。三春事业付东风，明月梅花一梦。几处落红庭院，谁家香雪帘栊？江南江北一般同，偏是离人恨重！

柳絮词·西江月

汉苑零星有限，

隋堤点缀无穷。

三春事业付东风，

明月梅花一梦。

几处落红庭院，

谁家香雪帘栊？

江南江北一般同，

偏是离人恨重！

汉苑零星有限，

隋堤点缀无穷。

三春事业付东风，

明月梅花一梦。

几处落红庭院，

谁家香雪帘栊？

江南江北一般同，

偏是离人恨重！

汉 苑 零 星 有 限 ，
隋 堤 点 缀 无 穷 。
三 春 事 业 付 东 风 ，
明 月 梅 花 一 梦 。
几 处 落 红 庭 院 ，
谁 家 香 雪 帘 枕 ？
江 南 江 北 一 般 同 ，
偏 是 离 人 恨 重

汉 苑 零 星 有 限 ，
隋 堤 点 缀 无 穷 。
三 春 事 业 付 东 风 ，
明 月 梅 花 一 梦 。
几 处 落 红 庭 院 ，
谁 家 香 雪 帘 枕 ？
江 南 江 北 一 般 同 ，
偏 是 离 人 恨 重

柳絮词·南柯子

空挂纤纤缕，徒垂络络丝，也难绾系也难羁，
一任东西南北各分离。落去君休惜，飞来
我自知。莺愁蝶倦晚芳时，纵是明春再见
隔年期！

柳絮词 · 南柯子

空挂纤纤缕，

徒垂络络丝，

也难绾系也难羁，

一任东西南北各分离。

落去君休惜，

飞来我自知。

莺愁蝶倦晚芳时，

纵是明春再见隔年期！

空挂纤纤缕，

徒垂络络丝，

也难绾系也难羁，

一任东西南北各分离。

落去君休惜，

飞来我自知。

莺愁蝶倦晚芳时，

纵是明春再见隔年期！

空挂纤纤缕，
徒垂络络丝，
也难绾系也难羁，
一任东西南北各分离。
落去君休惜，
飞来我自知。
莺愁蝶倦晚芳时，
纵是明春再见隔年期。

空挂纤纤缕，
徒垂络络丝，
也难绾系也难羁，
一任东西南北各分离。
落去君休惜，
飞来我自知。
莺愁蝶倦晚芳时，
纵是明春再见隔年期。

百花洲：林黛玉自况。《大清一统志》："百花洲在姑苏山上。"林黛玉是姑苏（今苏州市）人。
燕子楼：出自白居易《燕子楼三首并序》，泛指女子孤独悲伤。也可指女子亡去。
毬：谐音"逑"。指配偶。
缱绻：缠绵，因情浓而难分。
淹留：停留。

柳絮词·唐多令

粉堕百花洲，香残燕子楼。一团团逐对成毬。飘泊亦如人命薄，空缱绻，说风流。草木也知愁，韶华竟白头！叹今生谁舍谁收？嫁与东风春不管，凭尔去，忍淹留。

柳絮词·唐多令

粉堕百花洲，

香残燕子楼。

一团团逐对成毬。

飘泊亦如人命薄，

空缱绻，说风流。

草木也知愁，

韶华竟白头！

叹今生谁舍谁收？

嫁与东风春不管，

凭尔去，忍淹留。

粉堕百花洲，

香残燕子楼。

一团团逐对成毬。

飘泊亦如人命薄，

空缱绻，说风流。

草木也知愁，

韶华竟白头！

叹今生谁舍谁收？

嫁与东风春不管，

凭尔去，忍淹留。

粉堕百花洲，
香残燕子楼。
一团团逐对成毬，
飘泊亦如人命薄，
空缱绻，说风流。
草木也知愁，
韶华竟白头。
叹今生谁舍谁收？
嫁与东风春不管，
凭尔去，忍淹留。

粉堕百花洲，
香残燕子楼。
一团团逐对成毬，
飘泊亦如人命薄，
空缱绻，说风流。
草木也知愁，
韶华竟白头。
叹今生谁舍谁收？
嫁与东风春不管，
凭尔去，忍淹留。

春解舞：春能跳舞。指柳絮被春风吹散，像在翩翩起舞。
委：弃。
频借力：不断地借助风力。
青云：高天，也比喻高官显爵。

柳絮词·临江仙

白玉堂前春解舞，东风卷得均匀。蜂团蝶阵乱纷纷。几曾随逝水，岂必委芳尘。万缕千丝终不改，任他随聚随分。韶华休笑本无根，好风频借力，送我上青云！

柳絮词·临江仙

白玉堂前春解舞，

东风卷得均匀。

蜂团蝶阵乱纷纷。

几曾随逝水？

岂必委芳尘？

万缕千丝终不改，

任他随聚随分。

韶华休笑本无根，

好风频借力，

送我上青云！

白玉堂前春解舞，

东风卷得均匀。

蜂团蝶阵乱纷纷。

几曾随逝水？

岂必委芳尘？

万缕千丝终不改，

任他随聚随分。

韶华休笑本无根，

好风频借力，

送我上青云！

白玉堂前春解舞，东风卷得均匀。蜂团蝶阵乱纷纷？几曾随逝水，岂必委芳尘？万缕千丝终不改，任他随聚随分。韶华休笑本无根，好风频借力，送我上青云。

白玉堂前春解舞，东风卷得均匀。蜂团蝶阵乱纷纷？几曾随逝水，岂必委芳尘？万缕千丝终不改，任他随聚随分。韶华休笑本无根，好风频借力，送我上青云。

筆花生夢

图书在版编目(CIP)数据

红楼梦诗词·怀古长思/田英章主编;田雪松编著;闫丽丽选编.
-- 武汉:湖北美术出版社,2018.9
(田英章田雪松硬笔楷书字帖)
ISBN 978-7-5394-9713-6

Ⅰ.①红…
Ⅱ.①田…②田…③闫…
Ⅲ.①硬笔字—楷书—法帖
Ⅳ.① J292.12

中国版本图书馆 CIP 数据核字 (2018) 第 132271 号

红楼梦诗词·怀古长思

主　编	田英章	责任编辑	陶　冶
编　著	田雪松	文字编辑	韩荣刚
选　编	闫丽丽	技术编辑	吴海峰
特约编辑	汤　纯	书籍设计	陶　冶

出版发行	长江出版传媒　湖北美术出版社
地　　址	武汉市洪山区雄楚大街268号B座
电　　话	027－87679525　87679520
邮政编码	430070
制　　版	左岸工作室
印　　刷	武汉市金港彩印有限公司
经　　销	全国新华书店
开　　本	889mm×1194mm　1/24
印　　张	4
版　　次	2018年9月第1版
印　　次	2018年9月第1次印刷
书　　号	ISBN 978-7-5394-9713-6
定　　价	28.80元

如有印装质量问题,请与本社出版科联系,联系电话:027-87679525